Duplicità allo specchio

Copyright © 2018 Cinzia Bianucci
Tutti i diritti riservati.
Codice ISBN: 9781791313302
ISBN-13:

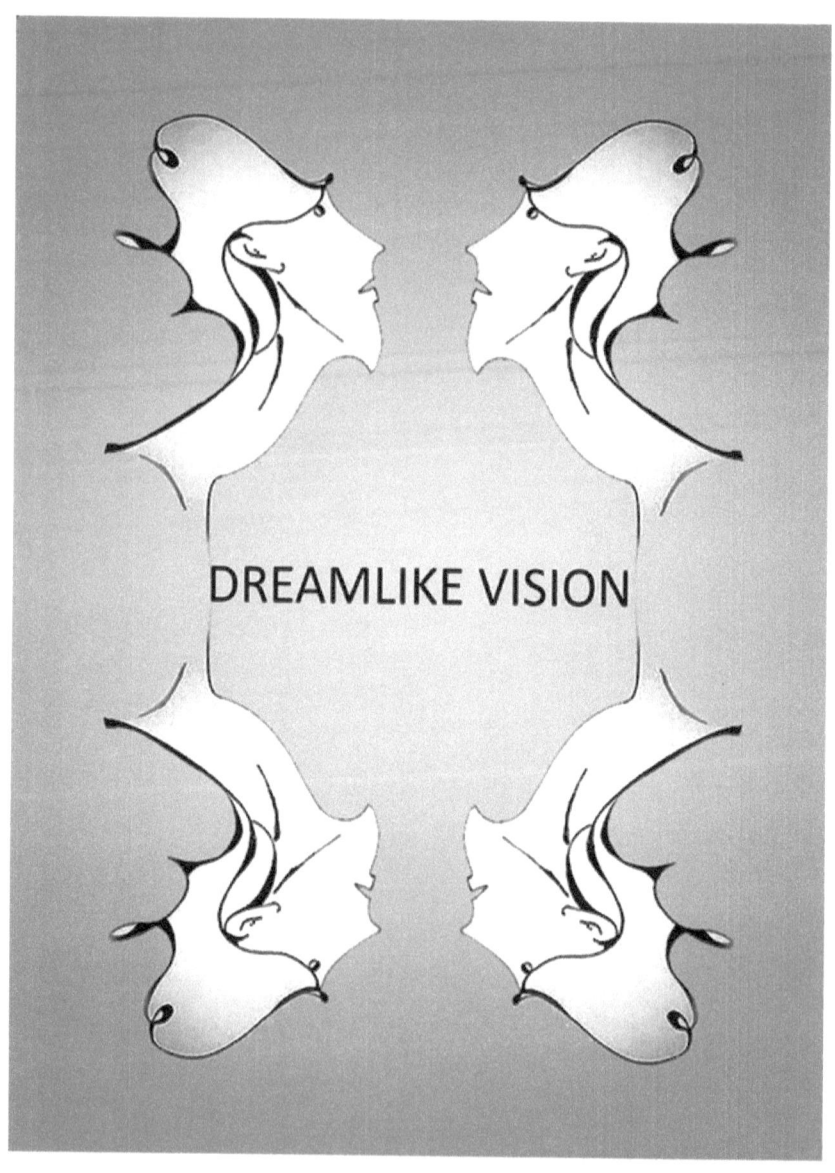

IL RIFLESSO E LA DUPLICITA' UMANA

SPERIMENTAZIONI ARTISTICHE

PROFILI E VISIONI

Sono un'osservatrice errante e con la creatività inseguo nuove esperienze, sensazioni e stati d'animo.

Con questa sequenza di 17 tavole la mia curiosità ha ispezionato il riflesso dell'Io attraverso profili immaginari allo specchio.

Questi volti schematizzati nella doppia esposizione sono sperimentazioni creative, strumenti indagatori con l'intento narrativo di raffigurare lo sdoppiamento della coscienza umana.

Oniriche visioni e suggestioni che indagano e raccontano il riflesso dell'identità con una mia personale percezione di surrealismo visionario.

TAVOLE ARTISTICHE

1. UNA QUESTIONE DI PERCEZIONE
2. L'IO SOSPESO
3. FRAMMENTI DI REALTA'
4. VANITAS VANITATUM
5. CADUCITA'
6. CONCETTO ASTRATTO
7. RIFLESSIONE
8. AUTORAPPRESENTAZIONE
9. L'IO PLURALE
10. LA VERITA'
11. IDENTITA' MULTIPLE
12. LA SEDE DELL'IO
13. L'IO IMMAGINARIO
14. IMMAGINE OBIETTIVA
15. IN MODO DUALE
16. GLI OPPOSTI
17. CONTEMPLAZIONE

Capitolo primo

UNA QUESTIONE DI PERCEZIONE

Mi vedo, mi riconosco, mi percepisco , mi perdo in ambigue sensazioni.

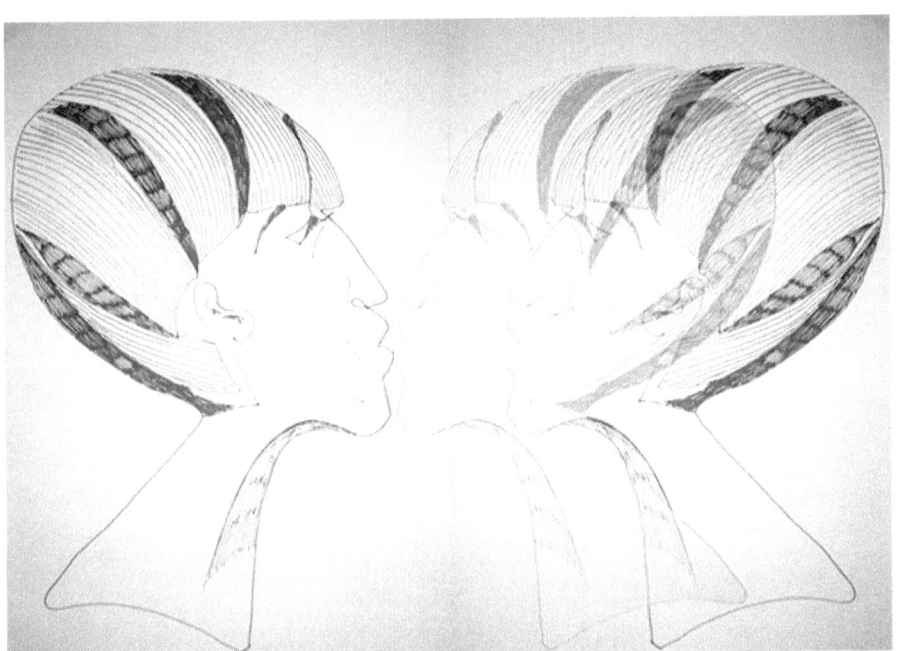

DUPLICITA' ALLO SPECCHIO

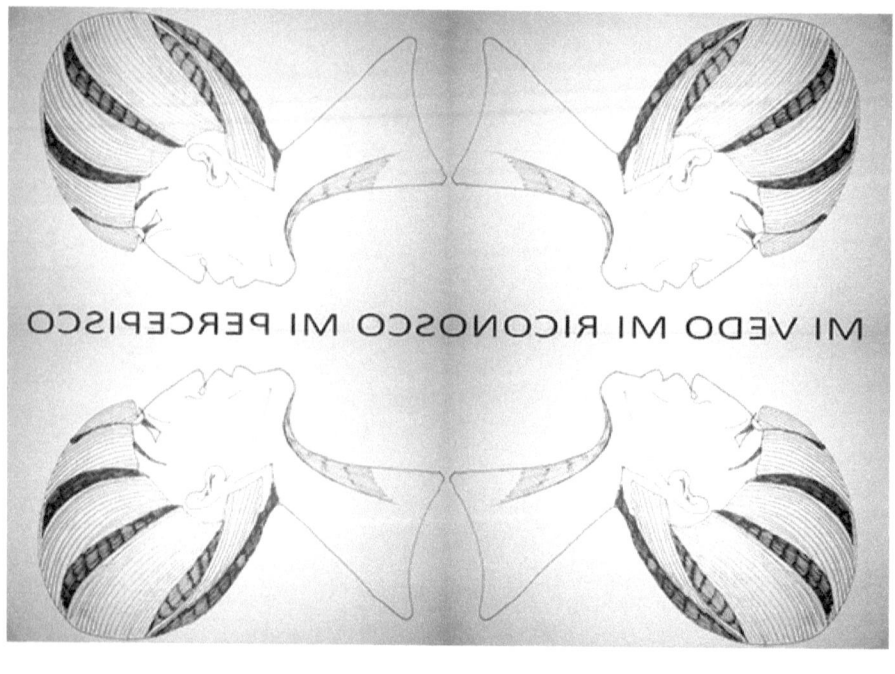

DUPLICITA' ALLO SPECCHIO

Capitolo secondo

L'IO SOSPESO

La vera voce: chi parla?

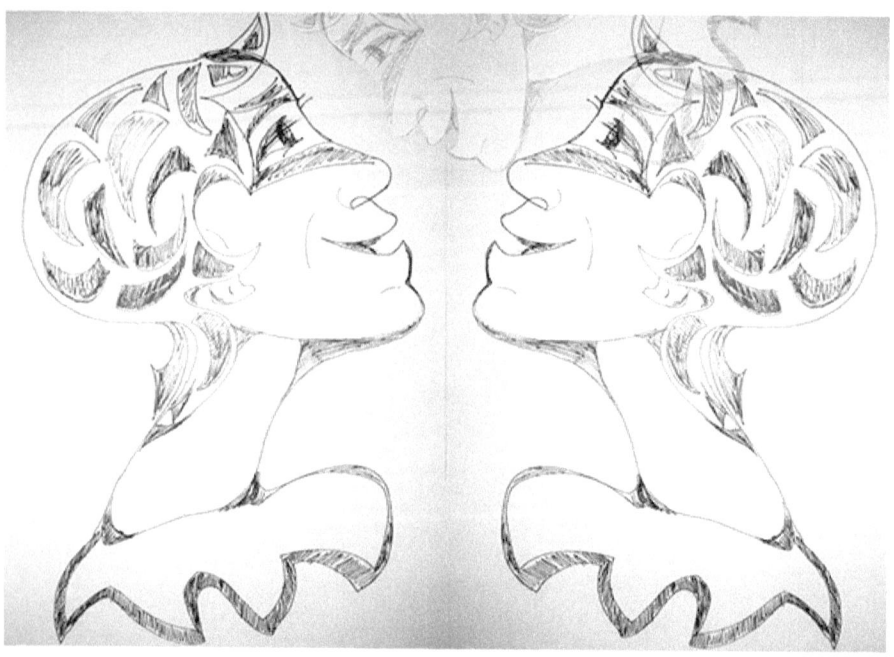

DUPLICITA' ALLO SPECCHIO

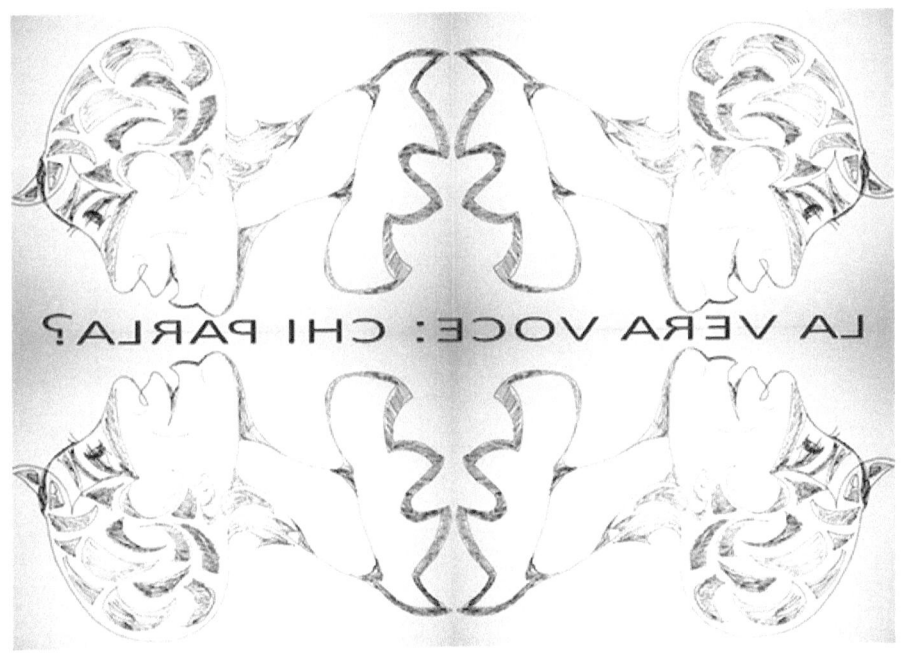

DUPLICITA' ALLO SPECCHIO

Capitolo terzo

FRAMMENTI DI REALTA'

L'identità nascosta nel riflesso del mio doppio.

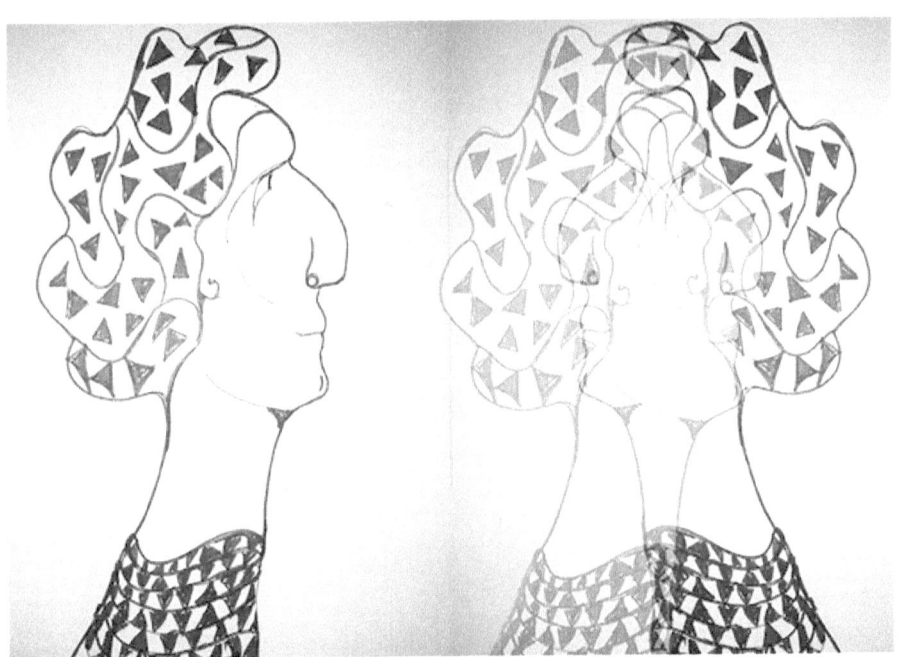

DUPLICITA' ALLO SPECCHIO

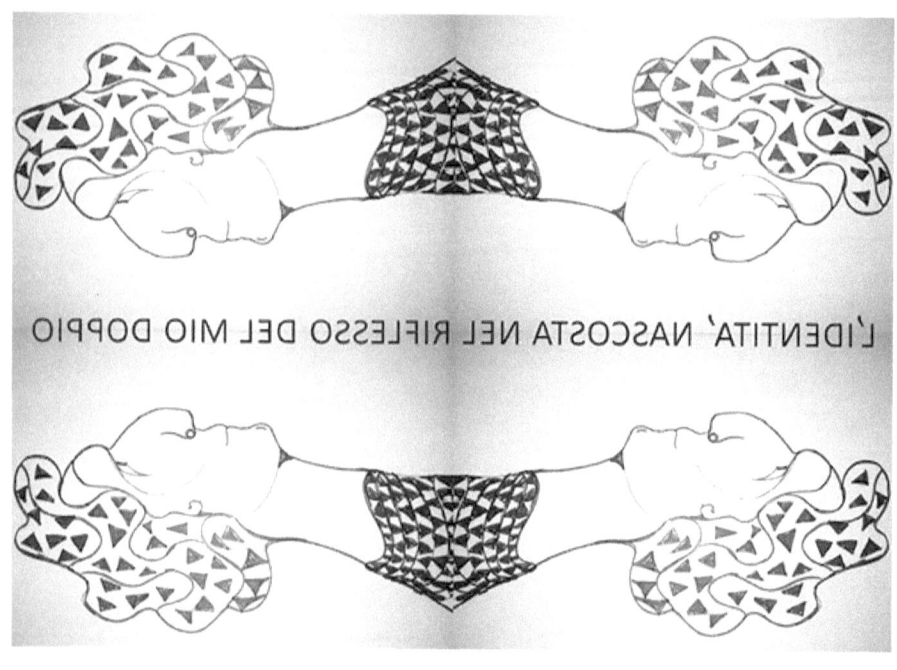

L'IDENTITA', NASCOSTA NEL RIFLESSO DEL MIO DOPPIO

DUPLICITA' ALLO SPECCHIO

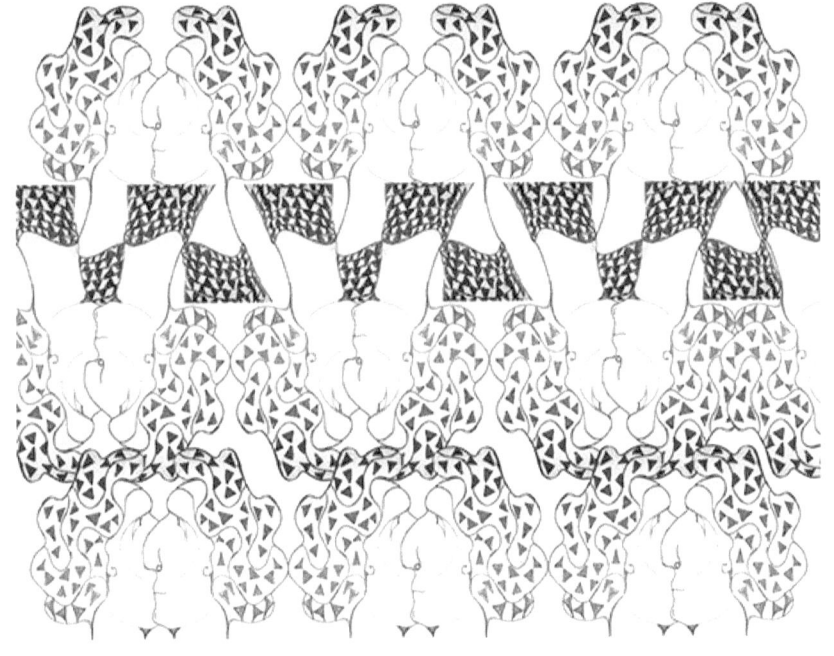

Capitolo quarto

VANITAS VANITATUM

Vanitas vanitatum et omnia vanitas.

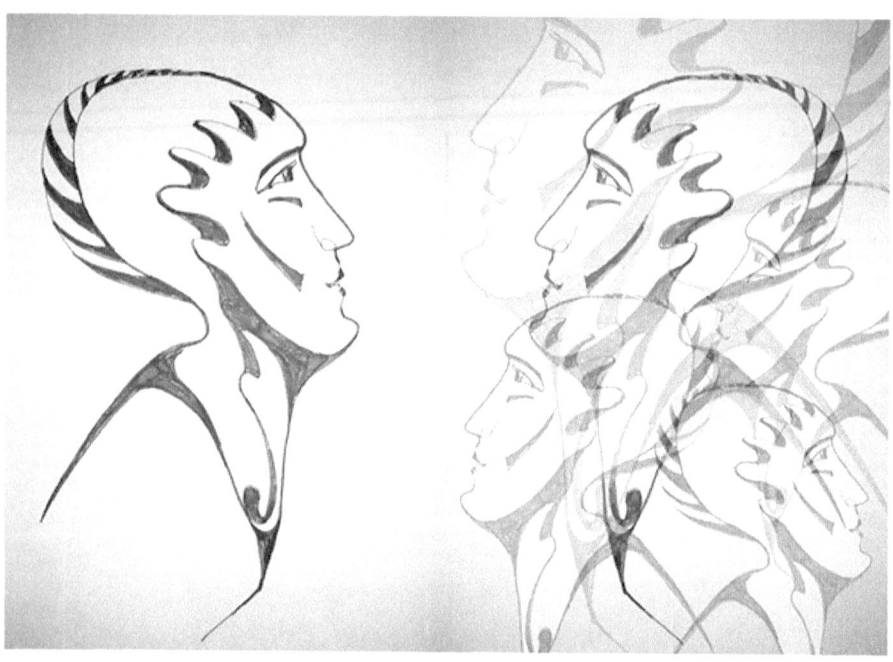

DUPLICITA' ALLO SPECCHIO

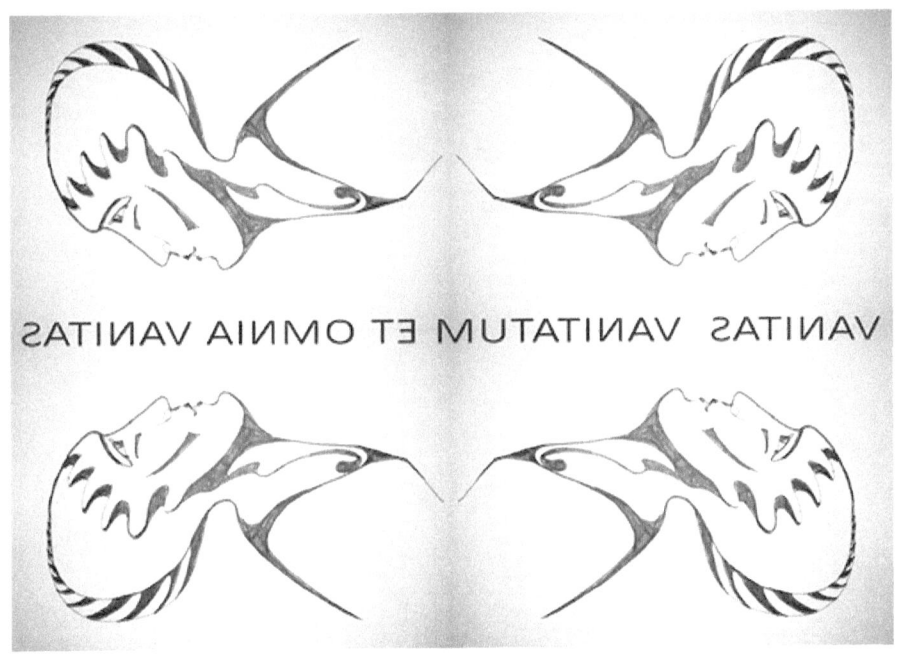

DUPLICITA' ALLO SPECCHIO

Capitolo quinto

CADUCITA'

Contemplazione…Bellezza…Irripetibilità…Caducità…

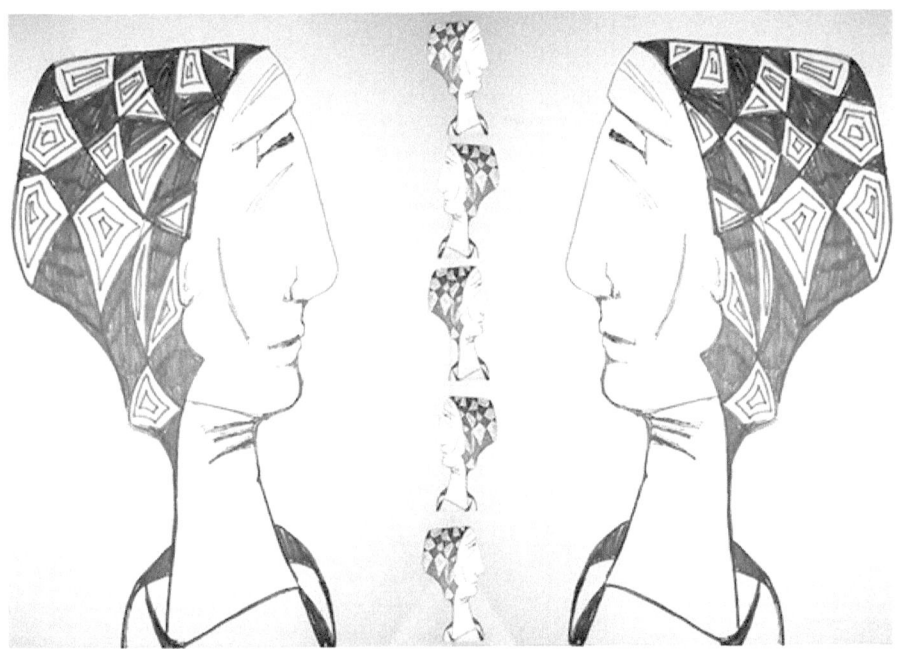

DUPLICITA' ALLO SPECCHIO

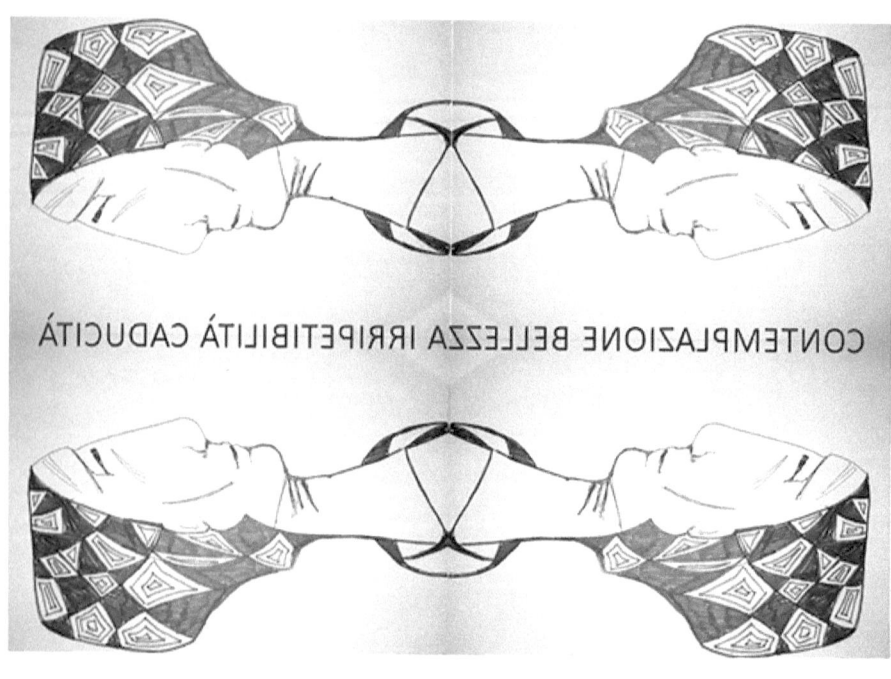

DUPLICITA' ALLO SPECCHIO

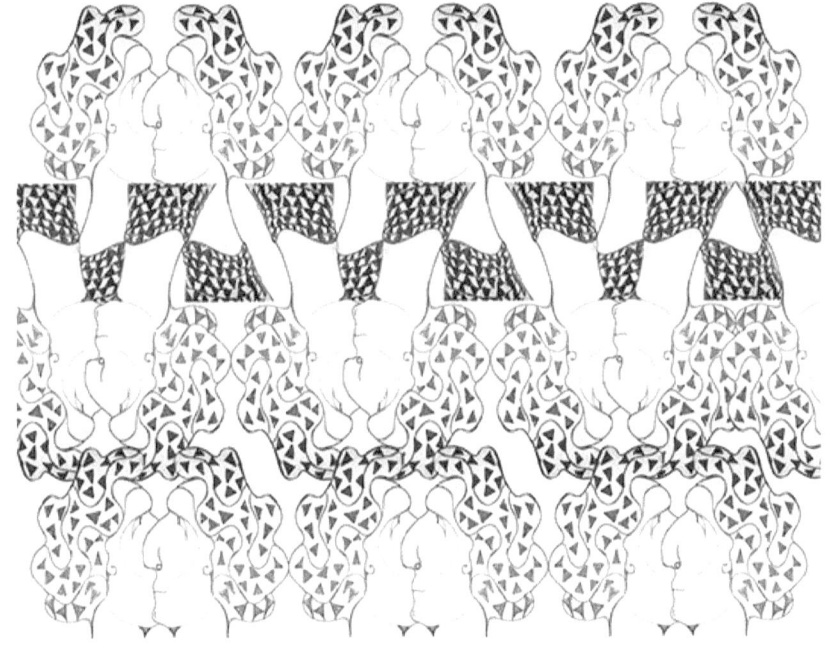

Capitolo sesto

CONCETTO ASTRATTO

Logica e concetto universale.

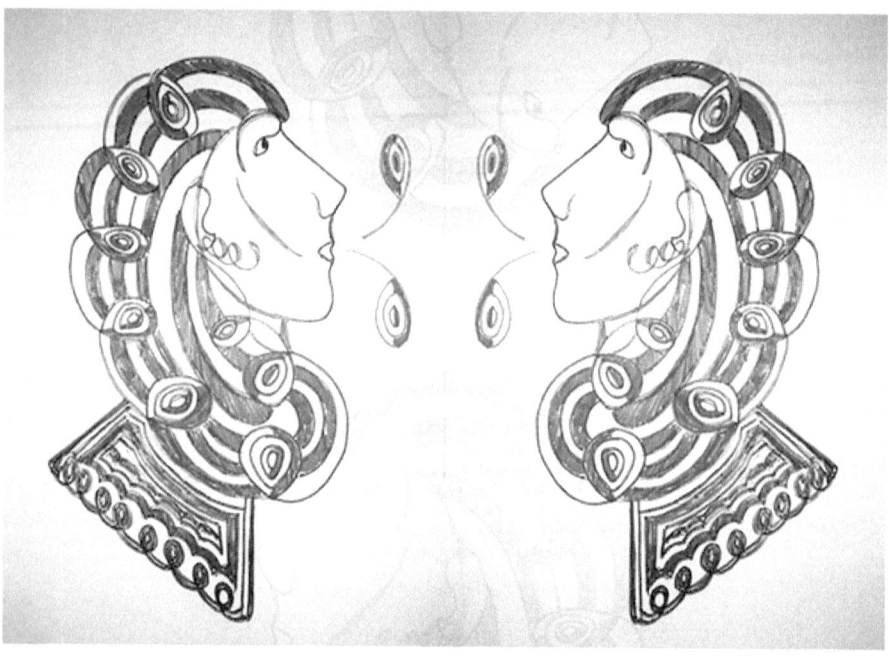

DUPLICITA' ALLO SPECCHIO

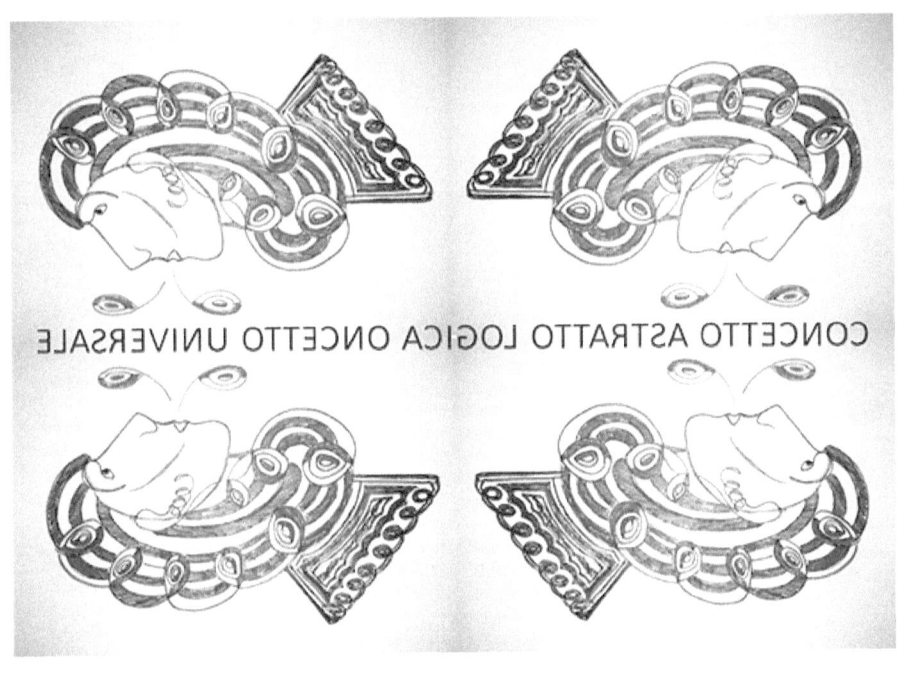

DUPLICITA' ALLO SPECCHIO

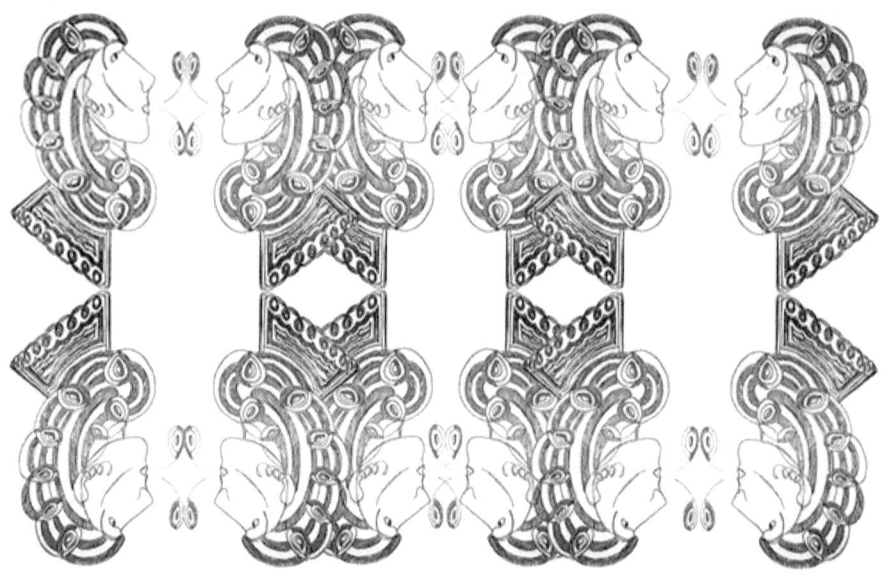

Capitolo settimo

RIFLESSIONE

Identità riflessa, assorbita, trasmessa.

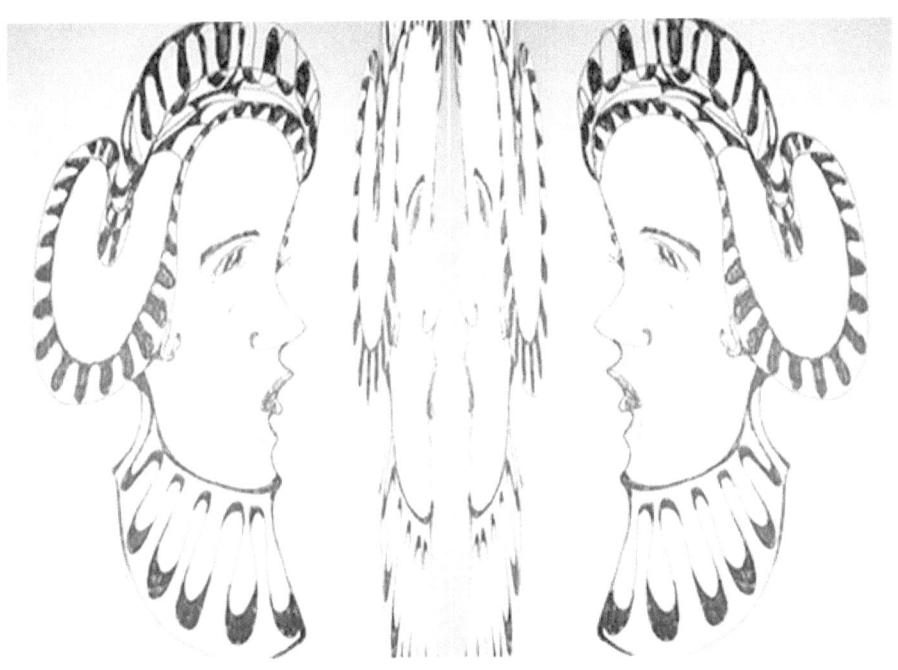

DUPLICITA' ALLO SPECCHIO

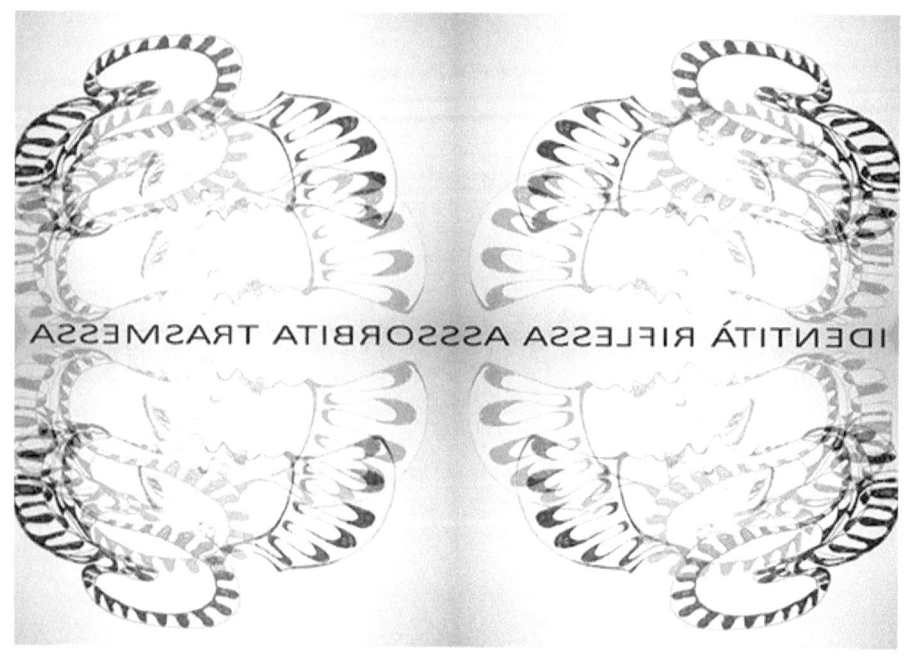

DUPLICITA' ALLO SPECCHIO

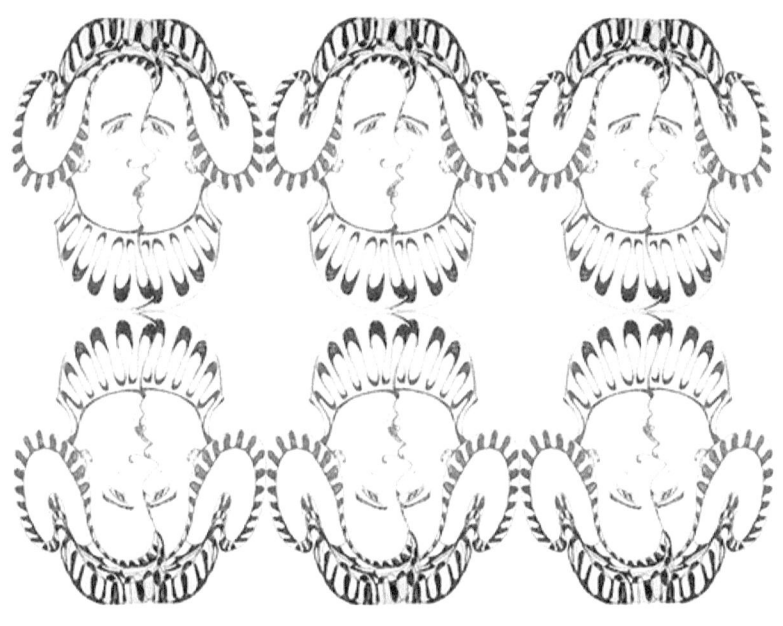

Capitolo ottavo

AUTORAPPRESENTAZIONE

Modellare l'umanità: fare l'uomo.

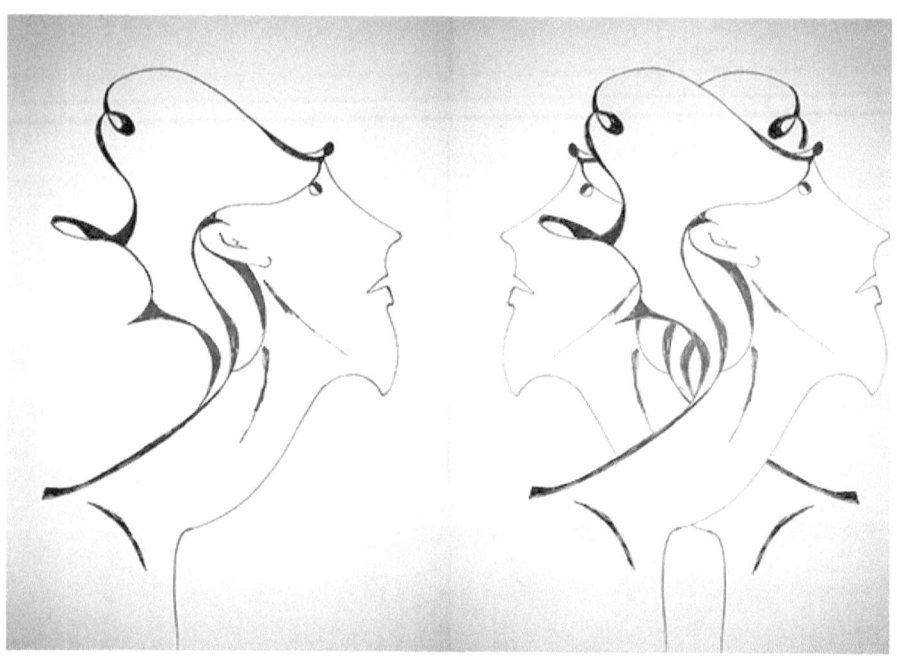

DUPLICITA' ALLO SPECCHIO

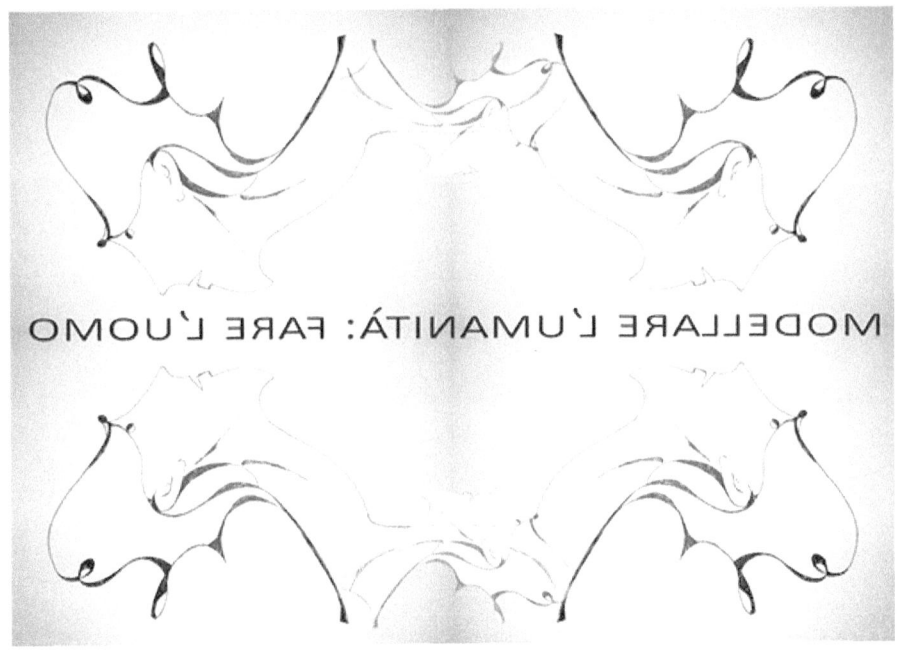

MODELLARE L'UMANITÀ: FARE L'UOMO

DUPLICITA' ALLO SPECCHIO

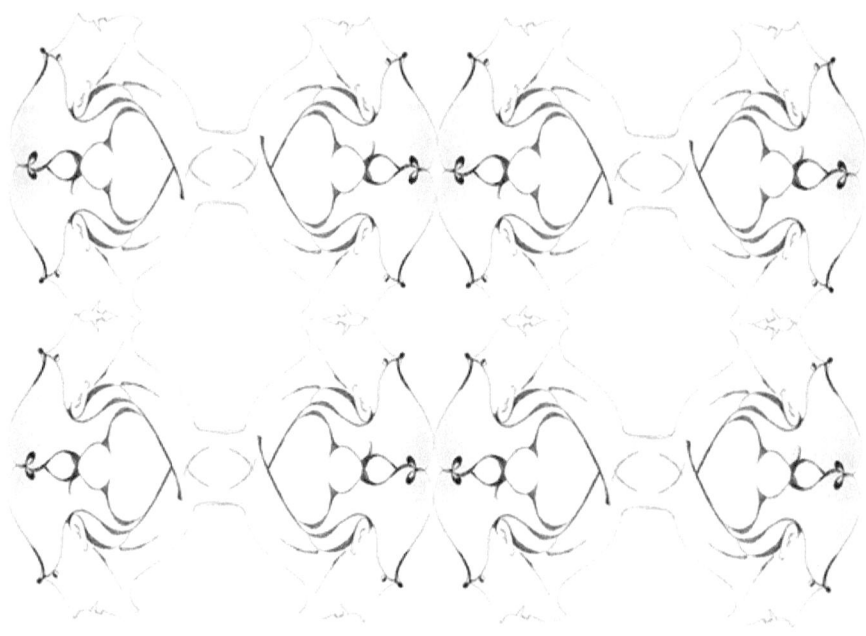

Capitolo nono

L'IO PLURALE

Un'identità che si svolge. Un'identità che è una storia.

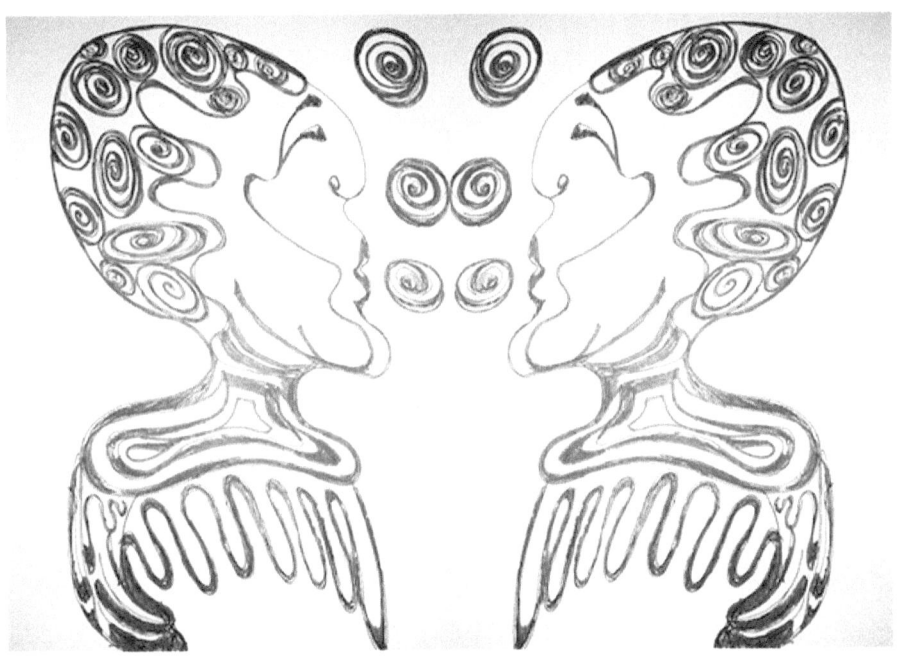

DUPLICITA' ALLO SPECCHIO

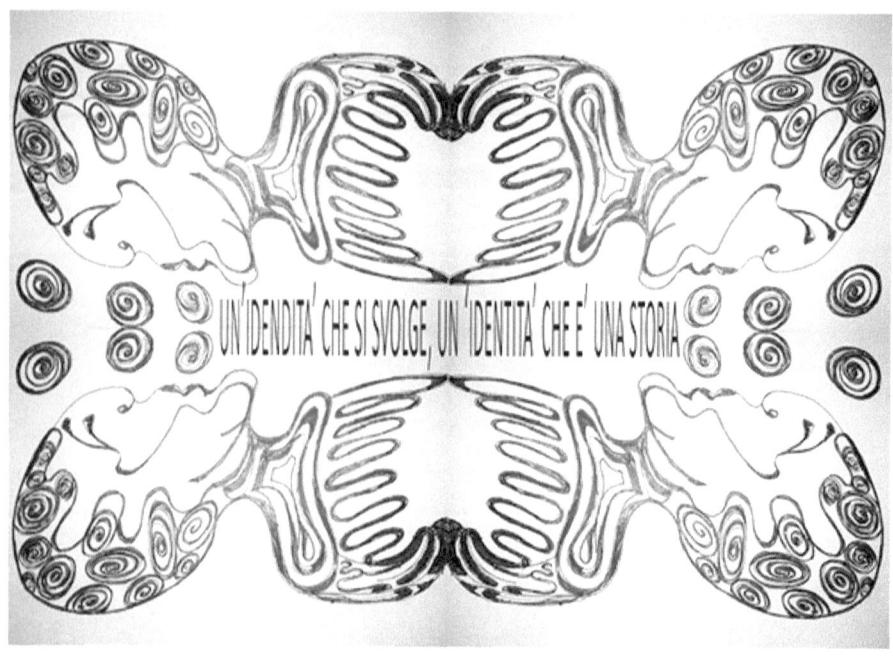

DUPLICITA' ALLO SPECCHIO

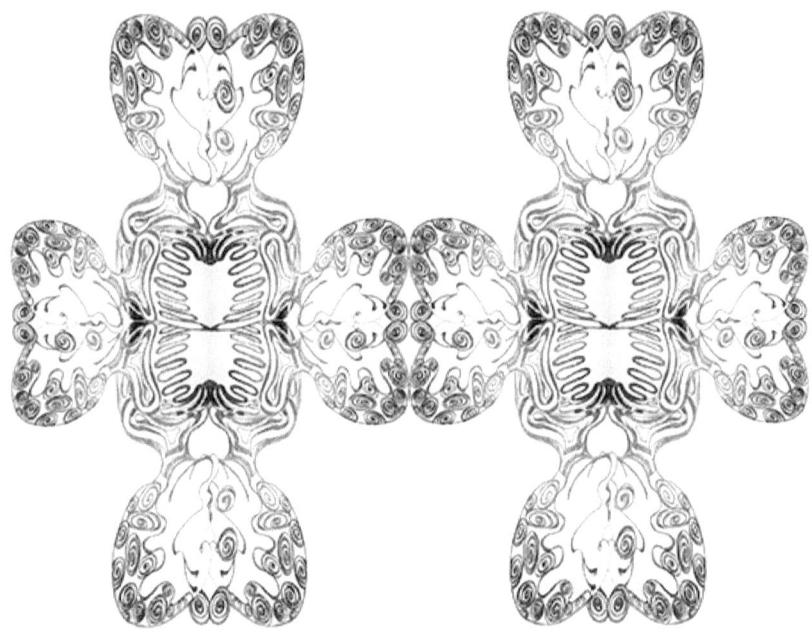

Capitolo decimo

LA VERITA'

Nascondersi dietro false apparenze.

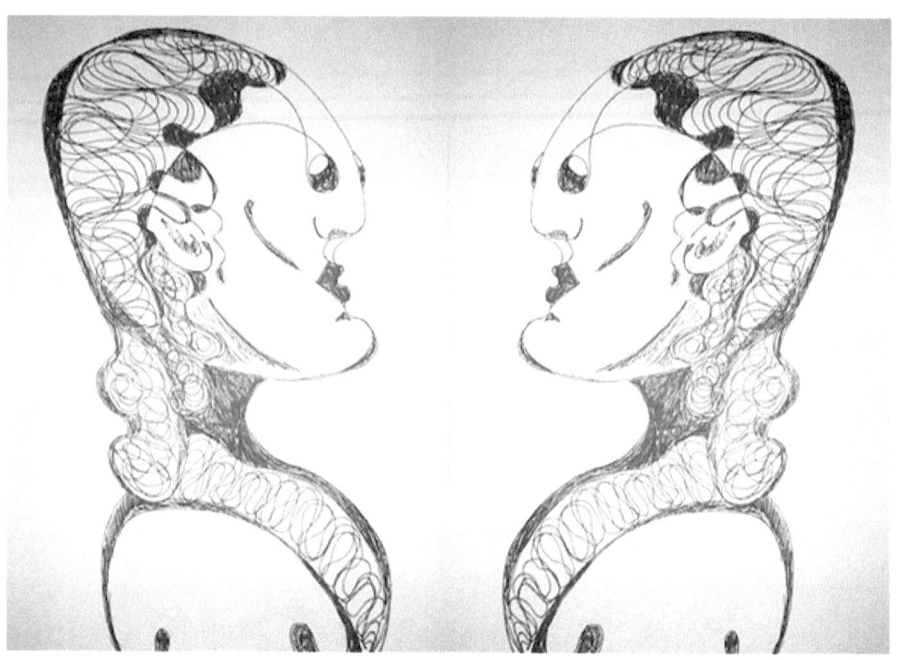

DUPLICITA' ALLO SPECCHIO

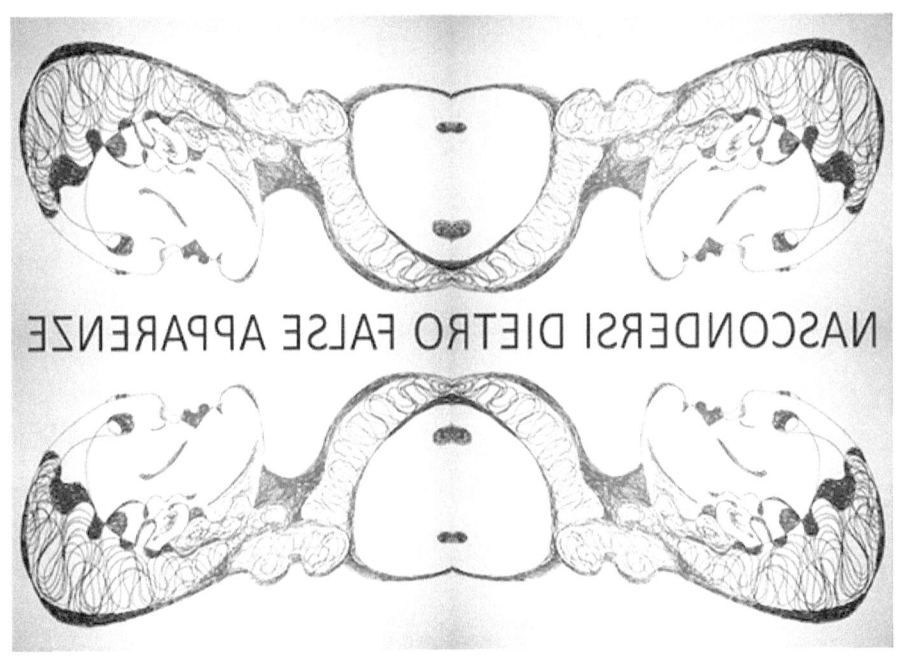

DUPLICITA' ALLO SPECCHIO

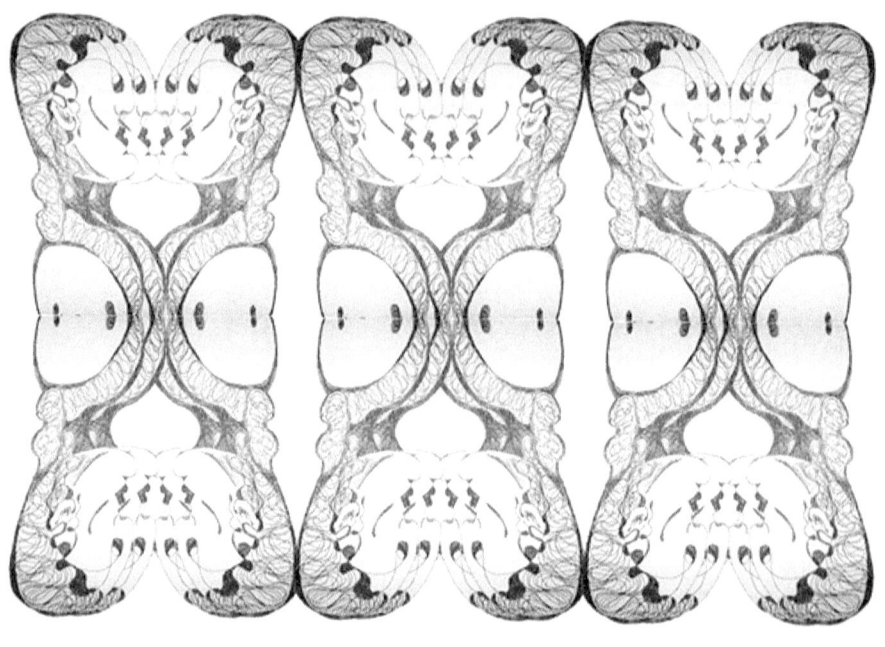

Capitolo undicesimo

IDENTITA' MULTIPLE

Alla ricerca del prossimo sé.

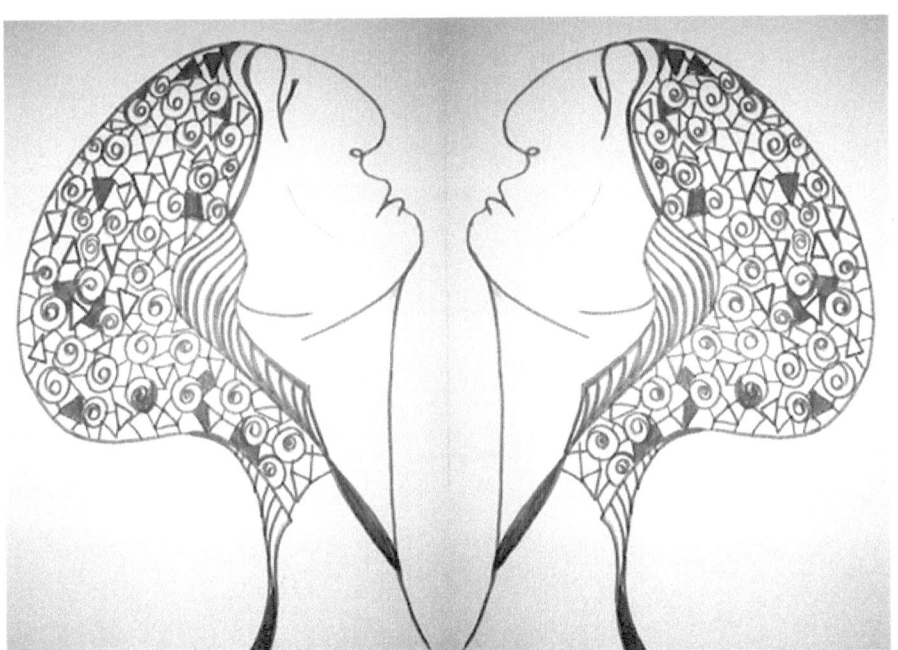

DUPLICITA' ALLO SPECCHIO

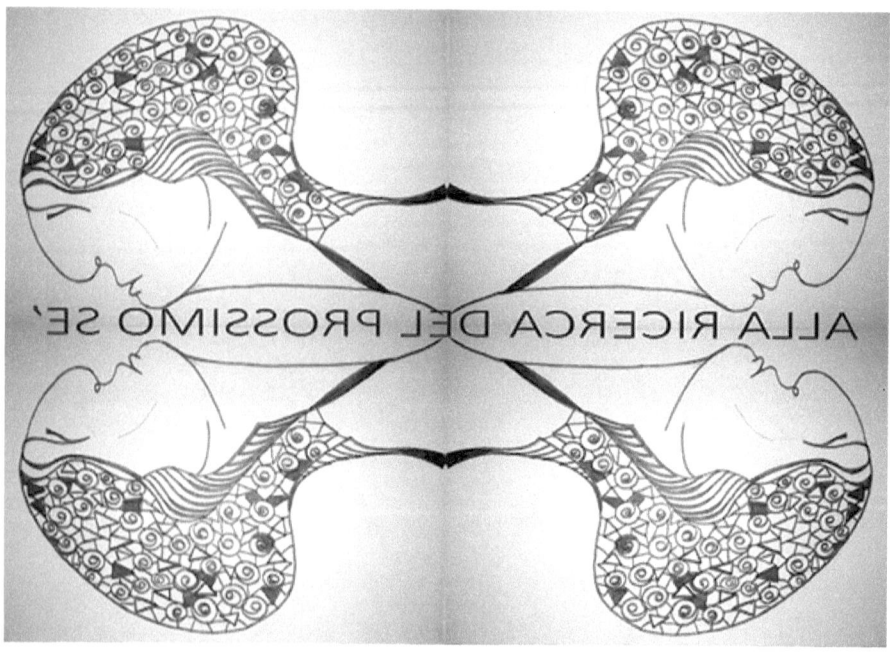

DUPLICITA' ALLO SPECCHIO

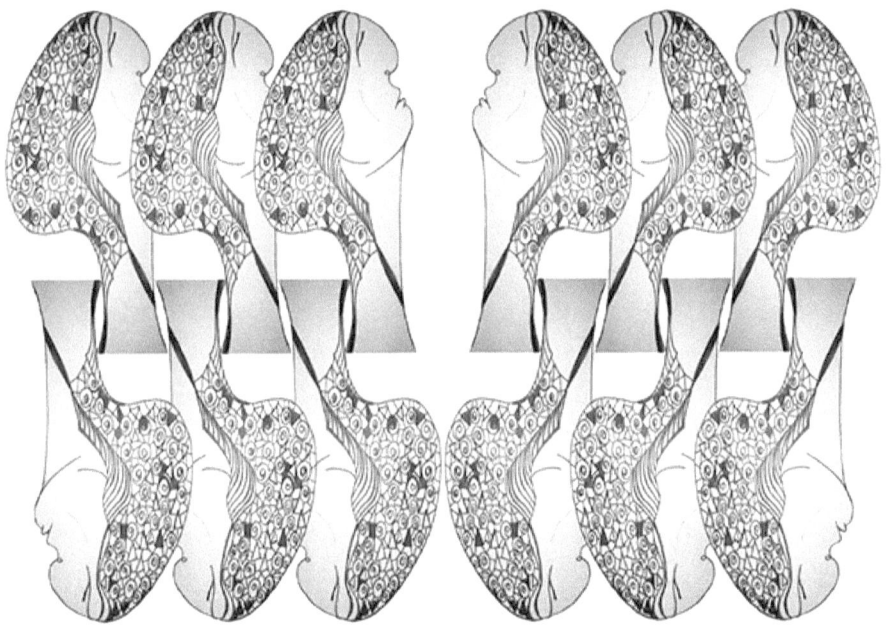

Capitolo dodicesimo

LA SEDE DELL'IO

Intima identità.

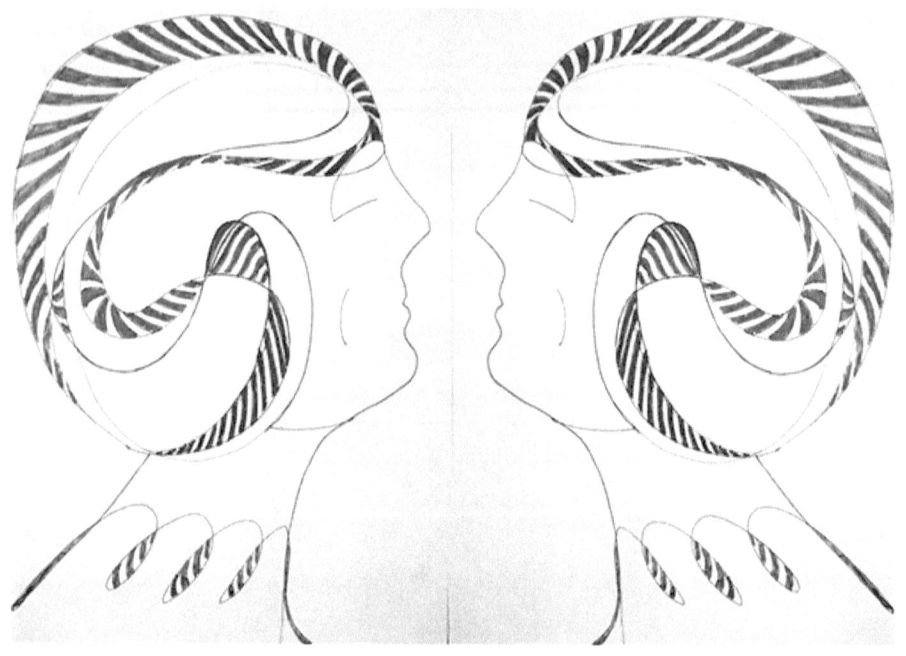

DUPLICITA' ALLO SPECCHIO

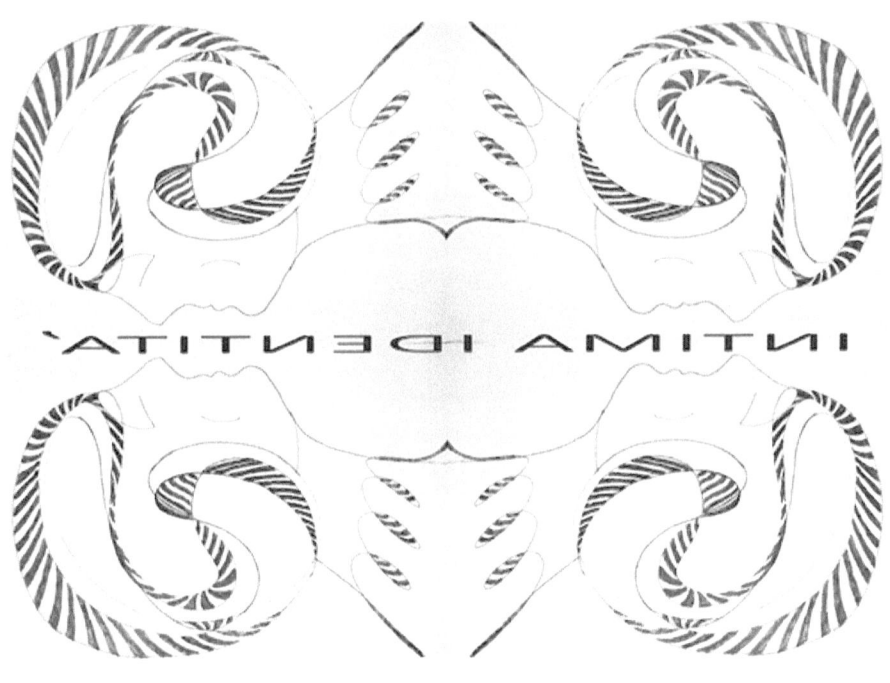

DUPLICITA' ALLO SPECCHIO

Capitolo tredicesimo

L'IO IMMAGINARIO

L'altro è me e io sono l'altro.

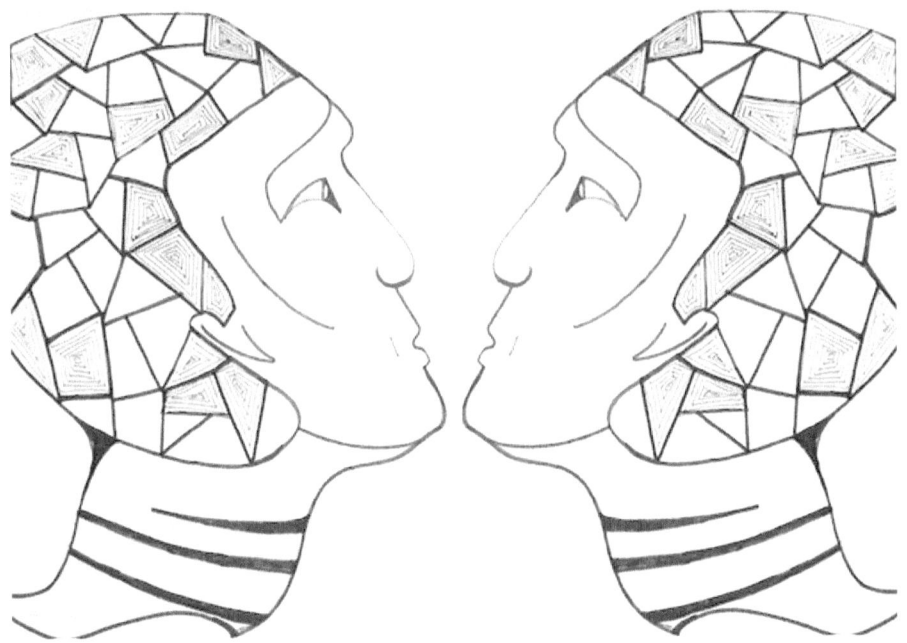

DUPLICITA' ALLO SPECCHIO

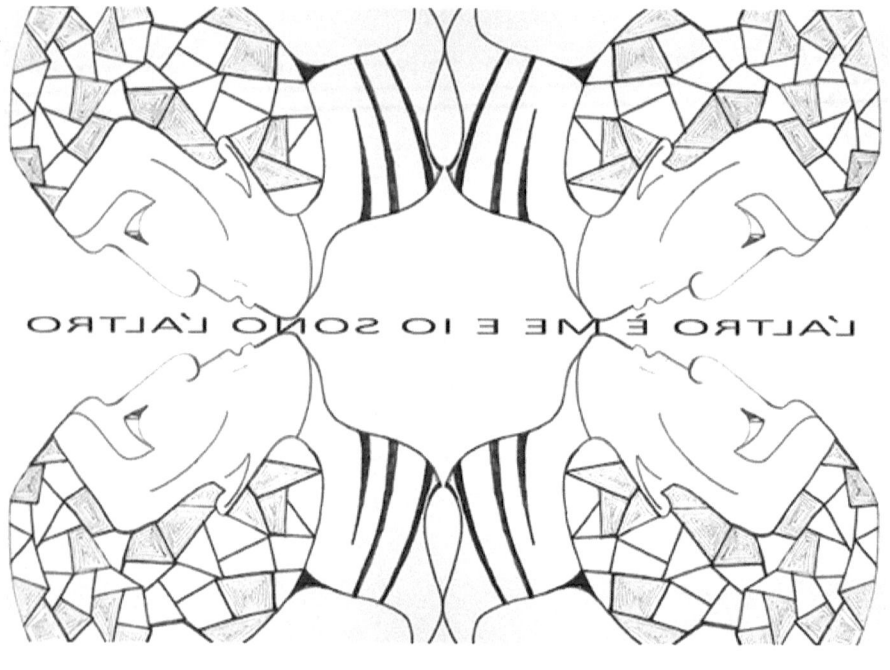

DUPLICITA' ALLO SPECCHIO

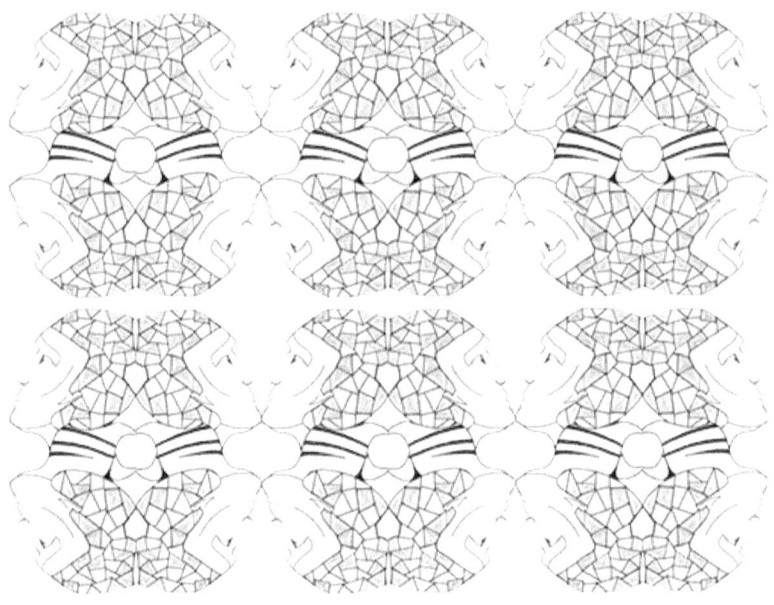

Capitolo quattordicesimo

L'IMMAGINE OBIETTIVA

L'illusione dell'Io.

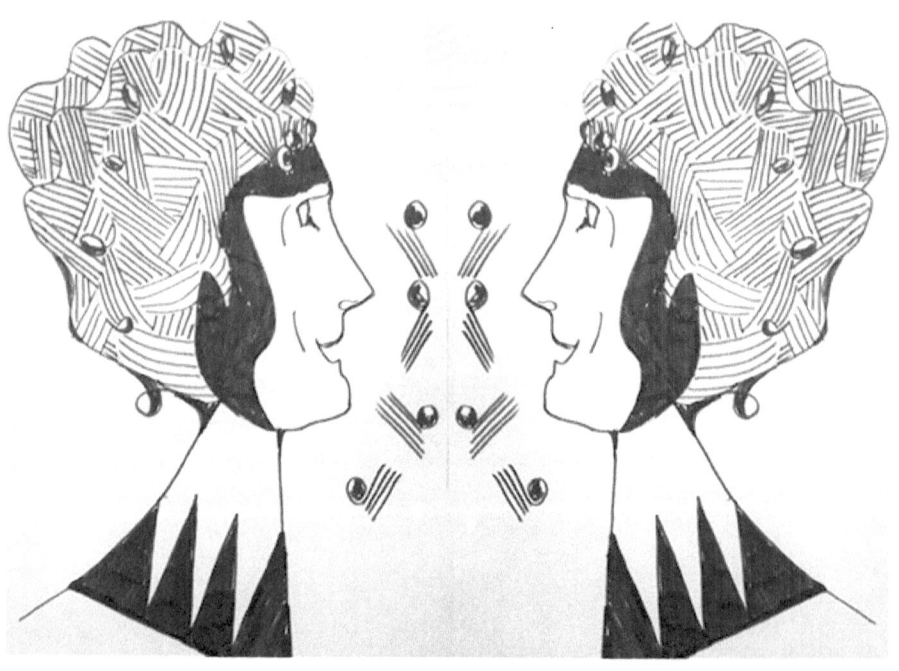

DUPLICITA' ALLO SPECCHIO

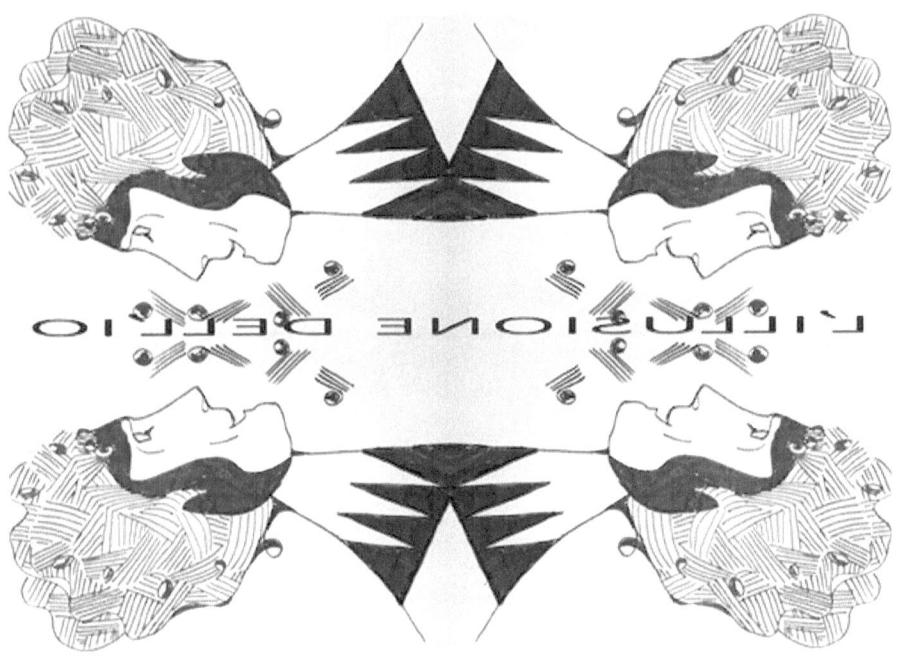

DUPLICITA' ALLO SPECCHIO

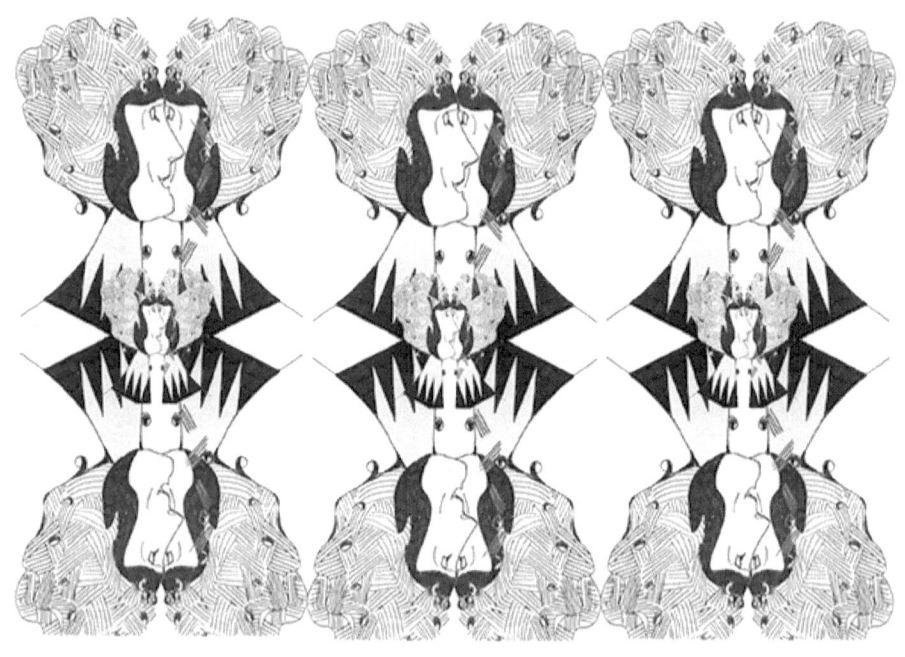

Capitolo quindicesimo

IN MODO DUALE

Lo spirito è la sintesi perfetta della nostra dualità.

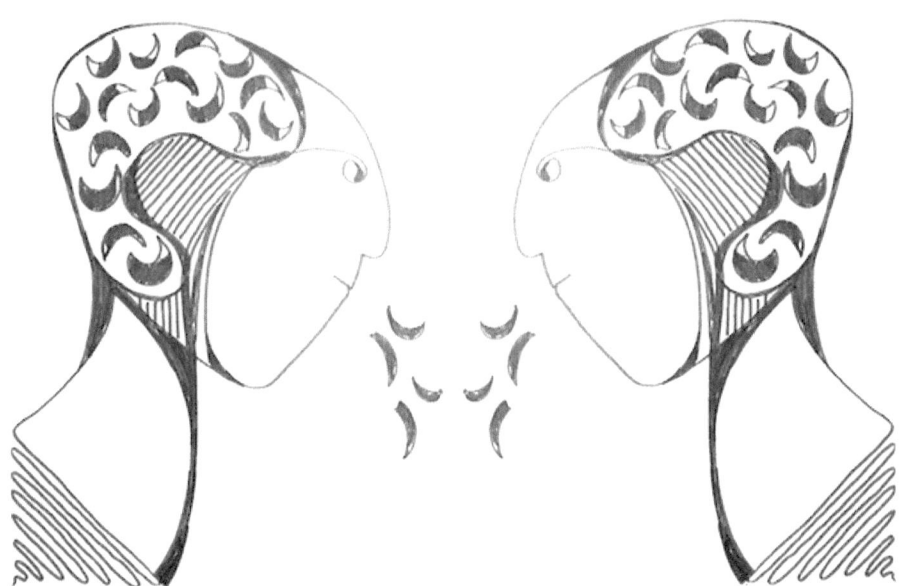

DUPLICITA' ALLO SPECCHIO

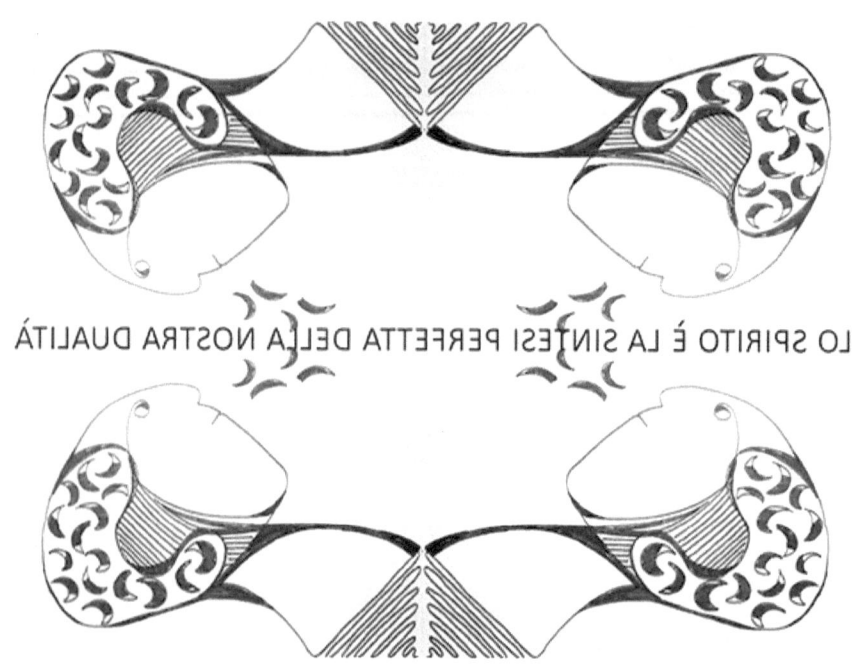

LO SPIRITO É LA SINTESI PERFETTA DELLA NOSTRA DUALITÁ

DUPLICITA' ALLO SPECCHIO

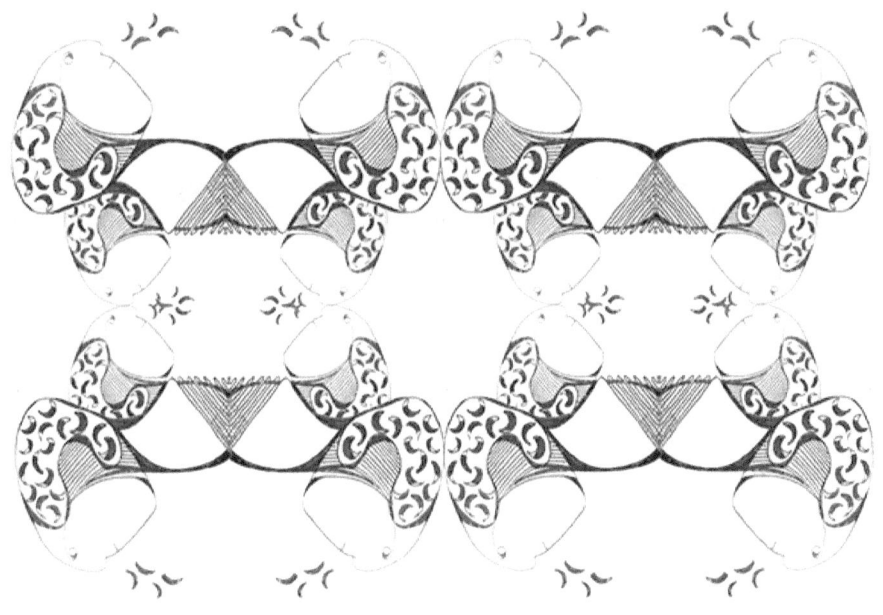

DUPLICITA' ALLO SPECCHIO

Capitolo sedicesimo

GLI OPPOSTI

Uno sguardo sul nostro ego.

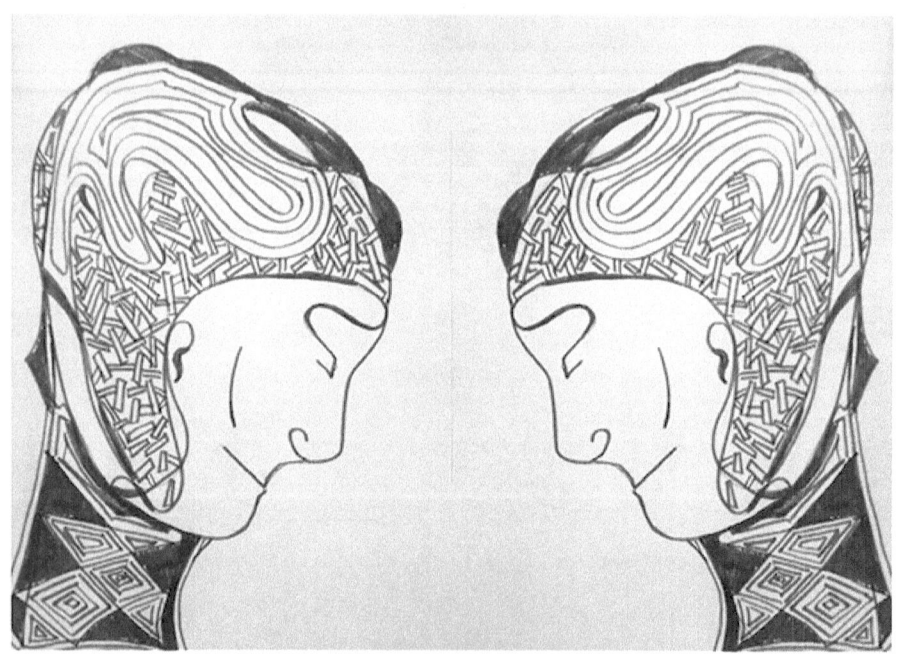

DUPLICITA' ALLO SPECCHIO

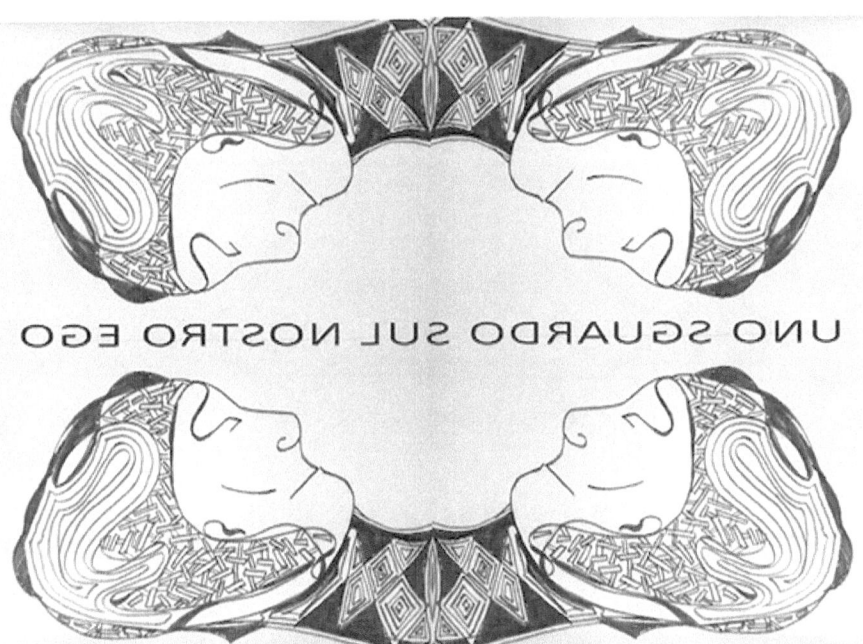

DUPLICITA' ALLO SPECCHIO

Capitolo diciassettesimo

CONTEMPLAZIONE

Contemplare immagini interiori.

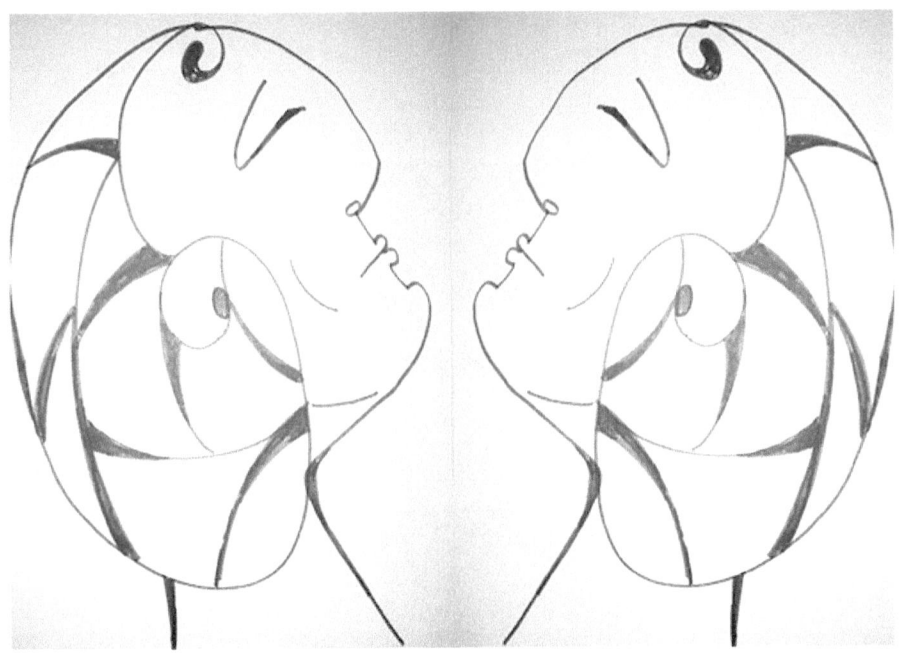

DUPLICITA' ALLO SPECCHIO

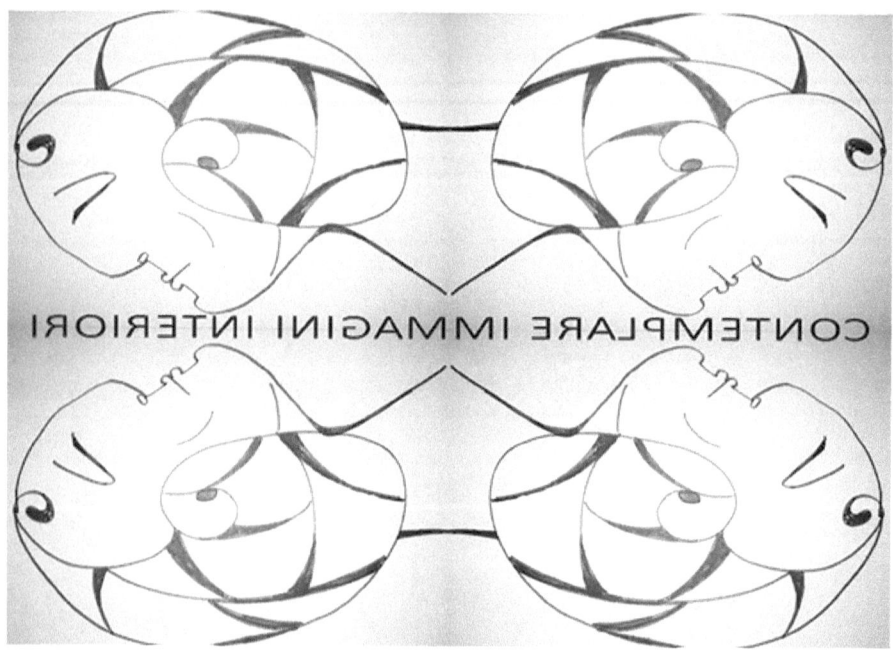

DUPLICITA' ALLO SPECCHIO

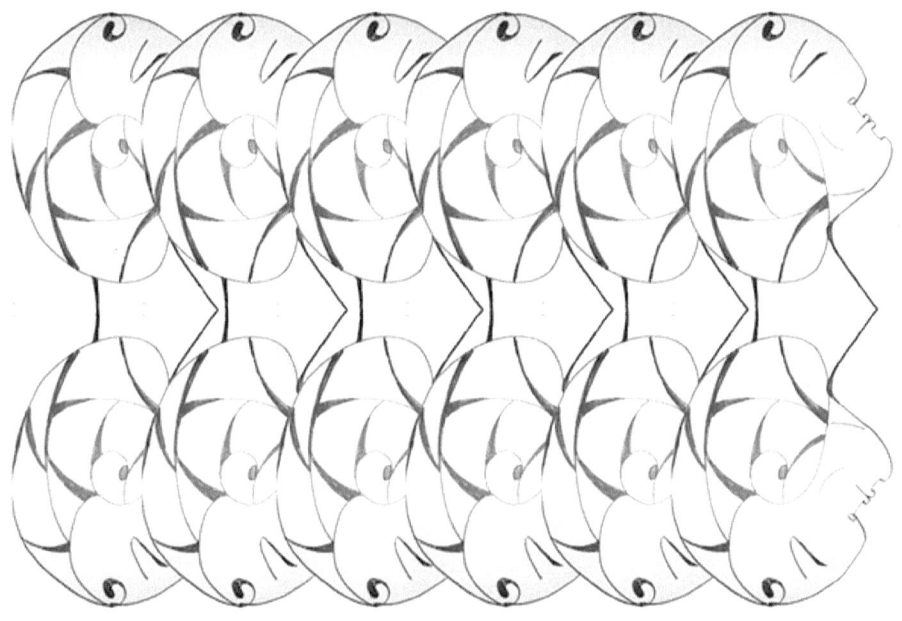

DUPLICITA' ALLO SPECCHIO

INDICE

	PREFAZIONE	pag. 2
1	UNA QUESTIONE DI PERCEZIONE	pag. 4
2	l'IO SOSPESO	pag. 7
3	FRAMMENTI DI REALTA'	pag. 10
4	VANITAS VANITATUM	pag. 13
5	CADUCITA'	pag. 16
6	CONCETTO ASTRATTO	pag. 19
7	RIFLESSIONE	pag. 22
8	AUTORAPPRESENTAZIONE	pag. 25
9	L'IO PLURALE	pag. 28
10	LA VERITA'	pag. 31
11	IDENTITA' MULTIPLE	pag. 34
12	LA SEDE DELL'IO	pag. 37
13	L'IO IMMAGINARIO	pag. 40
14	IMMAGINE OBIETTIVA	pag. 43
15	IN MODO DUALE	pag. 46
16	GLI OPPOSTI	pag. 49
17	CONTEMPLAZIONE	pag. 52

DUPLICITA' ALLO SPECCHIO

Finito di stampare nel mese di novembre 2018
CINZIA BIANUCCI

DUPLICITA' ALLO SPECCHIO

CINZIA BIANUCCI

Artista e Designer. Nata a Magenta (Milano) nel 1963.
Sostenuta dalla sua passione per l'arte ha praticato da sempre ininterrottamente il disegno, la pittura e il design. La frequentazione costante con artisti e creativi ha rafforzato la sua esperienza.
Attiva a diverso titolo nel mondo dell'arte dal 1995 ha organizzato mostre ed eventi in collaborazione con Istituzioni pubbliche e private. Numerose le collaborazioni con personaggi eccellenti nel mondo della cultura, dell'arte e della regia. Dalla sua pluridecennale esperienza come creativa, nascono progetti ed accessori con ricerca di stile sempre all'avanguardia: una ricca selezione di idee di impatto comunicativo, figurativo e con risultati originali.
Con una sensibilità attenta a comprendere i segnali sottili del cambiamento che trasforma in espressione artistica, è sempre immersa in una ricerca continua.

DUPLICITA' ALLO SPECCHIO

www.ingramcontent.com/pod-product-compliance
Lightning Source LLC
Chambersburg PA
CBHW030955240526
45463CB00016B/2725